APPLICATION

AUX

PORTRAITS PHOTOGRAPHIQUES

D'UN

SYSTÈME D'ÉCLAIRAGE

A L'AIDE D'UN

ÉCRAN DE TÊTE MOBILE ET COLORÉ

AVEC

DEUX PLANCHES LITHOGRAPHIÉES ET UNE PHOTOGRAPHIE

PAR

C. KLARY

Artiste photographe.

ALGER
CHEZ L'AUTEUR, GALERIE MALAKOFF, N° 4
1875

APPLICATION

d'un

SYSTÈME D'ÉCLAIRAGE

aux

PORTRAITS PHOTOGRAPHIQUES

APPLICATION

AUX

PORTRAITS PHOTOGRAPHIQUES

D'UN

SYSTÈME D'ÉCLAIRAGE

A L'AIDE D'UN

ÉCRAN DE TÊTE MOBILE ET COLORÉ

AVEC

DEUX PLANCHES LITHOGRAPHIÉES ET UNE PHOTOGRAPHIE

PAR

C. KLARY

Artiste photographe.

ALGER
CHEZ L'AUTEUR, GALERIE MALAKOFF, N° 1

1875

Préface

En confiant au papier certains faits, certains résultats de mes expériences personnelles, pour les retenir moi-même plus facilement, je ne pensais pas qu'un jour, les quelques pages qui vont suivre seraient lues par d'autres yeux que les miens.

Je sais, par expérience personnelle, qu'il y a dans ma profession beaucoup d'hommes enthousiastes, toujours sur le qui-vive, toujours désireux de s'instruire par la comparaison des résultats obtenus et par les recherches persévérantes de leurs collaborateurs.

C'est à ceux-là surtout que je m'adresse; c'est pour eux que je me suis décidé à publier ces pages; ils y trouveront, j'en suis certain, des idées nouvelles.

Ce petit livre n'est pas une œuvre de science technologique, ni un nouveau manuel de photographie. Les excellents ouvrages de MM. Bareswill et Davanne, du docteur Van Monkoven, la deuxième édition de la Photographie en Amérique, par M. Liébert, traitent la partie scientifique de notre art d'une manière si complète, qu'il serait superflu de répéter ici leurs doctes enseignements.

Il existe cependant une lacune, je n'ai pas la prétention

de la combler moi-même, mais je tiens à la signaler dux chercheurs soucieux de leurs œuvres.

Cette lacune capitale dans un art qui doit tout à la lumière, c'est la connaissance de la lumière et de ses effets.

Depuis de longues années, l'éclairage du modèle vivant a été le but de tous mes essais, ma constante préoccupation. J'ai surmonté beaucoup de difficultés, supporté maintes et amères défaites. Veuillez donc considérer que je puis avoir droit à une certaine autorité parce que je me suis toujours occupé d'une spécialité et que j'ai sans doute une plus grande expérience que beaucoup d'autres.

Ce modeste ouvrage épargnera peut-être à d'autres les fatigues et les déceptions que j'ai éprouvées.

Il est tout simplement le résumé de ce que j'ai lu, appris ou observé sur la partie de la photographie qui a trait à l'éclairage du modèle vivant.

On y rencontrera souvent des idées, des remarques, des observations faites et discutées par des hommes compétents et habiles; bien que je ne cite pas toujours leurs noms, je dois à la vérité, au public, à moi-même de ne pas m'en attribuer tout le mérite.

C. KLARY.

Alger, le 1ᵉʳ septembre 1875.

CHAPITRE I^{er}

Considérations générales sur la lumière.

Je pose en premier principe, que l'art de diriger la lumière est pour nous la chose la plus importante.

Des instruments parfaits, des manipulations excellentes et la valeur relative du photographe, ne servent à rien sans l'habile emploi de ce capricieux et fidèle serviteur : « *la lumière* »

L'étude de l'éclairage du modèle me semble avoir été très-négligée dans les publications photographiques françaises; et c'est là, pourtant, que doivent tendre nos plus grands efforts.

Telle épreuve n'est incomplète que parce qu'elle manque de ces demi-teintes, de ces hautes lumières qui font d'un portrait une œuvre artistique ; le photographe a fait ce qu'il a pu, sans nul doute, mais il n'a pas su tirer parti de la lumière.

L'étude de l'éclairage est plus compliquée encore que celle de la pose ; mais dans la pose et l'éclairage, le photographe se révèle artiste, au lieu de se borner au simple rôle de machine, ce qui arrive souvent.

H. Robinson dit que : « Certains hommes réussissent en dépit des difficultés. »

D'accord; mais je sais fort bien aussi « qu'un grand nombre d'autres ne réussissent pas à cause de ces mêmes difficultés. »

Il faut donc acquérir assez de facilité pour conduire notre lumière et annuler ainsi ces difficultés reconnues et par suite produire un travail régulier et artistique.

Je ne donnerai pas ici de conseils sur la manière de construire un atelier ; mais ma conviction est, qu'en général, ils sont trop hauts. J'ai vu travailler, j'ai travaillé moi-même dans des ateliers très-élevés, toujours avec un bien moindre succès que dans des ateliers relativement bas.

La lumière et l'ombre nous donnant exclusivement tous nos effets, notre habileté consiste à nous servir de l'une et de l'autre dans des proportions telles que nous puissions obtenir à notre gré des effets variés.

Nous sommes déjà loin du temps où la photographie produisait ces croûtes de noir et ces plaques de blanc qu'on était convenu d'appeler des portraits ; souvent encore aujourd'hui combien laissent à désirer ces images plates, sans modelé et sans relief, qu'un public trop indulgent ou trop amoureux de lui-même accepte sans hésiter.

Il faut rompre avec cette manière inintelligente de représenter la figure humaine. La photographie doit avoir,

comme la peinture et la sculpture, une valeur intrinsèque dans sa petite sphère.

L'usage de la lumière, prise du haut et de côté, a toujours été recommandé; et les ateliers photographiques sont généralement construits sur ces données traditionnelles.

Cependant la lumière de côté, quoique d'une utilité réelle, est sujette à de tels abus quand on l'emploie d'une façon peu judicieuse et surtout en trop grande quantité, que son efficacité générale peut être contestée.

On a reconnu les inconvénients qui résultent du trop grand emploi de la lumière de côté; la beauté des yeux est sérieusement menacée, les ombres naturelles de la figure sont en partie détruites et les traits apparaissent déformés, faibles ou peu accusés. La bouche, cette partie si gracieuse et si importante de la tête chez la femme, la bouche, autour de laquelle se jouent tant de sentiments, perd presque tous ses charmes ; les ombres légères qui en estompent les coins disparaissent ; la lèvre supérieure est presque aussi éclairée que la lèvre inférieure ; l'ombre qui doit se trouver sous celle-ci n'existe pas, et, dans beaucoup de cas, le tout devient blanc, autant qu'une chose peut être blanche en conservant quelque apparence de forme.

Une grande abondance de lumière de côté était indispensable, lorsque les portraits pose-debout avaient la grande vogue ; il fallait éclairer convenablement le sujet

entier, et l'on considérait l'effet par rapport à tout l'individu.

En général, on ne demande plus aujourd'hui que la figure ou le buste, il est donc parfaitement inutile d'employer la lumière de côté *en aussi grande quantité*.

Il y a quelques années, chaque photographe avait sa chambre noire placée bien en face du poseur ; chambre noire qu'il avançait ou reculait sur le sol dans une seule et même direction. Les modèles qu'il photographiait étaient tous placés dans une position identique et la lu-lumière tombait toujours sur eux d'un point déterminé.

C'était une grande erreur, car on se demande comment accorder cette uniformité d'éclairage, cette uniformité de position du modèle, avec la diversité des figures qu'on est appelé à reproduire.

A l'apparition de l'éclairage à la Rembrandt, qui fit faire un pas immense à la photographie, on eut la preuve évidente qu'il y avait d'autres positions pour la chambre noire et pour le modèle et, de plus, qu'on pouvait même les varier à l'infini.

CHAPITRE II

Éclairage du modèle dans l'atelier.
Généralités et principes.

J'ai déjà dit que l'éclairage du modèle, ce côté si intéressant de la photographie, reçoit rarement l'attention qu'il mérite et n'est pas étudié relativement à son importance.

Qu'importe, en effet, qu'une épreuve soit claire et brillante si elle ne possède pas ces splendides effets d'ombre et de lumière qui font la beauté d'un portrait.

Une grande partie de mon système d'éclairage appliqué au modèle vivant est contenue dans les lignes suivantes :

Il faut : que la lumière soit balancée dans de justes proportions, le temps de l'exposition suffisant pour faire ressortir l'éclairage, et le développement réglé d'après cette exposition.

Plaçons notre poseur dans l'endroit le plus favorable de l'atelier; nous voyons de suite qu'un côté de la figure est dans une très-grande lumière et l'autre côté dans une ombre très-forte. A peine pouvons-nous apercevoir quelques détails dans cette ombre, à moins de forcer nos yeux

à repousser le volume de lumière qui nous éblouit. Prenez à la main un grand carton et placez-le à côté de la figure, au plus près de la direction d'où vient la lumière, et tenez-le de manière à ne voir que le côté ombré du visage du poseur. Vous observerez qu'à l'instant où la partie éclairée de la figure est obscurcie par l'interposition du carton, l'ombre semble s'éclairer et devenir transparente. Ceci nous prouve que le côté ombré de la figure n'était pas dans une ombre aussi profonde qu'il semblait être, mais que la force seule du contraste la faisait paraître aussi noire.

J'entends donc par *balance dans l'éclairage*, une illumination de la figure ménagée de telle sorte que les contrastes ne soient pas blancs et noirs.

Gravez dans votre esprit ce que je vais ajouter :

« *Il n'y a pas de partie de la figure humaine qui doive être représentée dans un portrait comme blanche. Il y a des parties qui doivent être presque blanches, mais jamais totalement.*

« *Il faut que toute la figure soit plus ou moins ombrée et que des touches lumineuses soient légèrement jetées sur les parties les plus proéminentes telles que le nez, le dessus des sourcils, le menton, etc....*

« *Examinez une figure humaine; il ne s'y trouve pas de blanc pur, même dans les parties les plus éclairées;*

« les tableaux de nos meilleurs peintres peuvent nous servir
« d'exemples à ce sujet.

« Beaucoup de photographes oublient que les parties de
« la figure les plus éloignées de l'œil de l'observateur doi-
« vent être les plus sombres en ton, tandis que les plus
« rapprochées doivent être les plus éclairées, avec une gra-
« dation des parties claires aux parties sombres.

« J'ai vu bon nombre de photographies exécutées par des
« artistes réputés très-habiles, dans lesquelles on remar-
« que parfaitement le contraire de ce que j'avance : c'est-
« à-dire que la joue est plus éclairée derrière que devant.
« C'est une erreur dont vous vous rendrez facilement compte
« en y réfléchissant. »

Il y a trois sortes de lumières employées pour l'exécu-
tion des portraits photographiques : la lumière diffuse, la
lumière directe et la lumière reflétée. La lumière diffuse
est celle qu'on emploie en plus grande quantité ; la lumière
reflétée est celle dont l'usage doit être le plus restreint.
Une diffusion de lumière sur toute la figure la rend plate
et sans vigueur. C'est alors que la lumière directe vient à
notre aide en éclairant les parties proéminentes de la face ;
mais il faut l'employer judicieusement, avec intelligence
et en petite quantité.

Pour être vraiment utile, la lumière de côté doit être
prise au niveau ou au-dessus de l'horizon.

Les artistes les plus compétents s'accordent à dire que la meilleure lumière est celle qui tombe sur le modèle sous un angle de 45°.

Les proportions relatives d'ombre et de lumière ne doivent jamais être, dans aucun cas, une affaire de chance et de hasard.

Un grand nombre d'artistes habiles ont admis en principe et comme règle à suivre, que, pour éclairer un modèle : *il faut le placer au centre de l'atelier ou à peu près, par conséquent, au point où il peut recevoir la plus forte illumination.* (Voir pl. II, fig. 3, M poseur, C chambre noire, K fond.)

Ce principe, excellent en lui-même, a donné lieu, dans ces derniers temps surtout, à des exagérations étonnantes.

En effet, le poseur étant placé à l'endroit indiqué plus haut, la lumière tombe sur lui de tous les côtés, et les épreuves qui en résultent semblent avoir été faites en plein air. On peut à peine reconnaître, en les examinant, d'où vient la principale direction de la lumière; les ombres sont annulées par des réflections entrecroisées, l'excès de clarté a contracté la pupille, les cheveux semblent couverts de neige et le tout est écrasé, insipide et sans relief.

On peut produire deux genres d'effets sur une figure : celui obtenu par la manière ordinaire ou large éclairage et l'effet dit à la Rembrandt.

Dans la première manière la plus grande partie de la

figure est dans la lumière ; dans la seconde, l'illumination est aussi restreinte que possible. Voici en deux mots le moyen de produire ces effets : Si la chambre noire pointe de la source de lumière sur le poseur, vous avez le large éclairage ; si elle pointe contre cette même lumière, vous avez l'effet à la Rembrandt. Placez le modèle *sous la lumière* et arrangez-vous de façon à ce que la lumière de côté domine.

Avec une chambre noire mobile, vous prenez d'abord une vue d'un côté de la face et ensuite une vue de l'autre côté. Si vous n'avez rien fait qui puisse altérer l'éclairage, vous obtiendrez les deux effets. Bien certainement, aucun des deux ne sera très-bon ; mais, ils seront tous deux assez clairement définis pour être classés à première vue comme appartenant chacun à ces deux genres d'effets différents.

Il n'y a peut-être pas d'erreur plus répandue parmi ceux qui commencent à étudier l'éclairage que celle du trop grand emploi de la lumière.

L'instinct naturel de l'esprit ignorant les choses de l'art paraît être de noyer le poseur dans la lumière, autant d'un côté que de l'autre ; c'est là, je le répète, une grande erreur.

Il y a un point convenable, *sous la lumière*, pour la pose du modèle, et une succession de poses pour ce modèle et pour ce même point. Il est bien entendu que ce point et ces poses varieront selon les physionomies. Je voudrais pou-

voir donner à l'appui de mon assertion une série d'épreuves faites à des points différents de l'atelier sur un modèle unique, mais le temps pour cela me fait complétement défaut. J'ouvre aux chercheurs un vaste champ d'études intéressantes et je me vois forcé, quant à moi, de borner ici mes observations à des applications générales.

Je vais donc énoncer brièvement les règles à suivre pour éclairer un modèle.

Il faut employer une lumière douce et pas trop diffuse, en combinant, dans de justes proportions, la lumière du haut et de côté.

Il faut adoucir les bords de l'ombre, si besoin est, avec de délicates lumières reflétées.

Enfin il faut assurer d'une façon intelligente la position du modèle *sous la lumière*.

Si nous agissons ainsi, nous obtiendrons une épreuve où l'intention artistique sera évidente. Les différentes parties de cette épreuve seront dans leur position d'importance relative, et produiront l'harmonie générale. Quelque éloignée qu'elle puisse être de la perfection proprement dite, l'épreuve sera pénétrée d'un charme que des effets chimiques brillants et justes ne pourront jamais obtenir seuls.

Cependant il est très-possible qu'après vous être scrupuleusement conformé à toutes ces lois, un examen soigneux vous fasse encore découvrir des défauts. On peut

donc ajouter, sans crainte de se tromper : « La photo-
« graphie parfaite n'a pas encore été produite, bien qu'elle
« progresse tous les jours. »

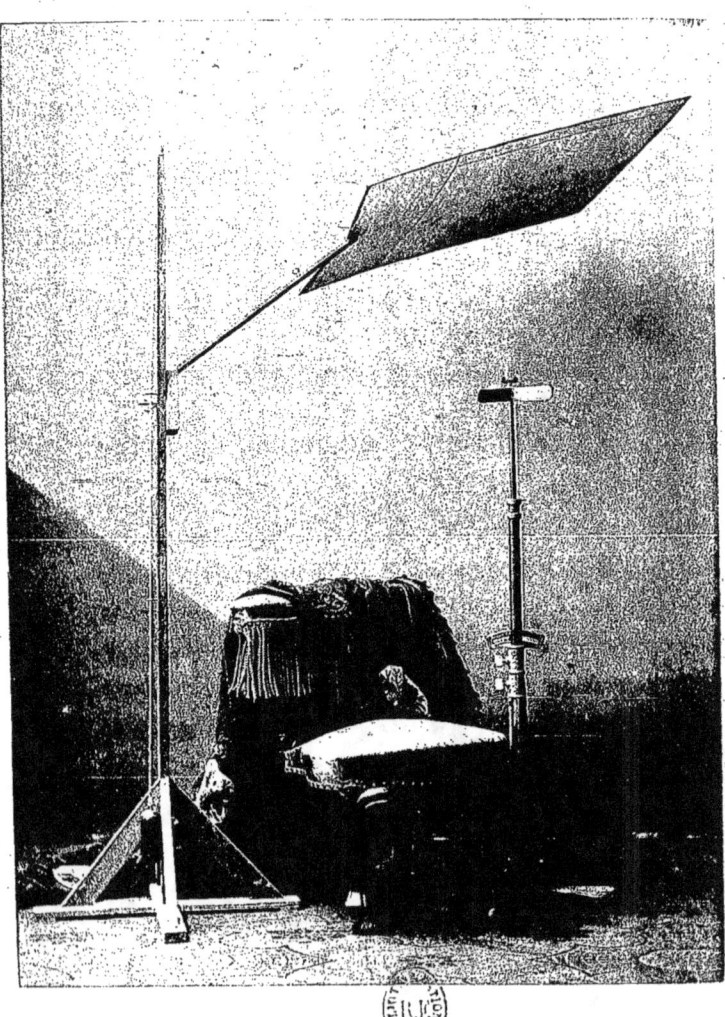

CHAPITRE III

L'écran de tête, description, construction.
Le réflecteur concave, description, construction.

Une foule d'arrangements consistant en rideaux, volets, contrevents, châssis montés avec des cordes, poulies, anneaux, charnières, bâtons et balanciers avec poids, ont été inventés pour contrôler et régulariser la lumière dans les ateliers photographiques.

Les rideaux de fenêtres ordinaires, glissant sur des tringles à l'aide d'anneaux, ont été et sont encore employés généralement comme modificateurs de la lumière de côté. Ils coûtent peu à installer, sont faciles à ajuster en sections, et peuvent masquer en partie ou en totalité cette lumière de côté. Puis viennent les stores de toute espèce, blancs, bleus, etc... Enfin des volets garnis de toile, montés sur charnières ou pivots ; ceux-ci sont embarrassants, coûteux et d'un usage peu général.

Pour réglementer la lumière du haut, certains rideaux mobiles se superposant sont généralement en usage ; la seule chose qu'on puisse objecter contre eux c'est qu'ils sont embarrassants à organiser, et leur manœuvre avec

des cordes et des poulies devient très-difficile sinon impossible ; de plus, déployés ou non, ils obstruent considérablement la lumière et par ce fait augmentent le temps de la pose.

Depuis quelques années surtout, bon nombre d'inventions portatives ont été faites pour réglementer la lumière et aider à la production des effets que l'on cherche.

La première est le réflecteur et contre-réflecteur de l'Américain Kürtz ; il consiste en un cadre presque carré, ouvert au milieu, reposant sur des roulettes. Sur chaque côté extérieur de ce cadre se trouvent quatre réflecteurs montés sur charnières. Le but de cet appareil est de réfléter la lumière sur le sujet de différentes manières.

Puis vient ensuite le fond alcôve de l'artiste français Adam-Salomon. Il consiste dans un fond semi-circulaire de 2m50 sur 3 mètres environ, avec deux écrans mobiles fixés sur le haut du fond manœuvrant avec des cordes pour réglementer la lumière du haut. Deux châssis sont fixés sur charnières à droite et à gauche du fond. Le tout repose sur des **roulettes** de façon à être facilement changé de place **sous** la lumière.

Ensuite la chambre de pose mobile de Ch. Gondy, photographe hongrois, communiquée à la Société française de photographie en 1870.

Enfin l'écran à main de Kent, photographe américain. Il consiste dans un cadre de bois très-léger de 0m90 carrés.

Sur ce cadre se trouve tendu un morceau de belle mousseline blanche ou de calicot très-fin ; à ce cadre est attaché un manche de 3 mètres de long aussi léger que possible.

Le photographe se trouvant près de la chambre noire porte l'écran au-dessus de la tête du modèle, le lève ou l'abaisse, le porte à droite ou à gauche et observe son effet sur les ombres et les lignes de la figure. Lorsque l'effet désiré est atteint, un aide ouvre l'objectif.

On ne peut élever aucun doute sur l'efficacité de cet appareil ; on comprendra cependant qu'il a de nombreux défauts, mais il faut convenir qu'il est le point de départ *du système d'éclairage par l'écran de tête mobile.*

Jusqu'à ce moment rien de meilleur n'avait été décrit dans aucune publication ou ouvrage photographique.

L'Association nationale photographique des États-Unis présenta à ses membres l'écran à main de Kent, et c'est à dater de ce jour que la science de l'éclairage a été grandement simplifiée et pratiquement conduite à la théorie du contrôle de la lumière.

Avec l'écran de tête que je vais décrire dans ce chapitre, libre carrière est donnée à toutes les variations d'éclairage nécessitées par la diversité des figures, un éclairage favorable et non prévu peut être découvert avec les mouvements de l'écran ; avec du goût et un peu de pratique son emploi devient intuitif, puisque n'importe quel effet

peut être trouvé en moins de temps qu'il n'en faut pour ajuster un appui-tête.

Description et construction de l'écran de tête.

La figure n° 1, planche I, représente l'élévation et le plan de l'écran de tête.

La figure n° 2 représente l'élévation du montant.

Les figures n°s 3, 4, 5 et 6 représentent les détails de construction.

L'écran de tête est formé d'un montant : M (voir fig. 1 et 2), hauteur 2 mètres, largeur 0^m05, épaisseur 0^m02. Ce montant est supporté par deux pieds : P, longueur 0^m61, largeur 0^m05, épaisseur 0^m02 (voir plan de l'élévation).

Les quatre attaches A ont : longueur 0^m30, largeur 0^m04, épaisseur 0^m02.

La rainure R (fig. 2) a : largeur 0^m044, longueur 1^m25.

Le cadre de l'écran K (voir fig. 6) est formé d'un fil de fer de 0^m003 d'épaisseur, 0^m85 de longueur et 0^m85 de largeur ; il est placé sur le manche T (voir fig. 4 et 5) dont les dimensions sont : longueur 0^m56, largeur 0^m04, épaisseur 0^m01. Six attaches en fil de fer S maintiennent le cadre sur ce manche et permettent de le changer à volonté.

PLANCHE I

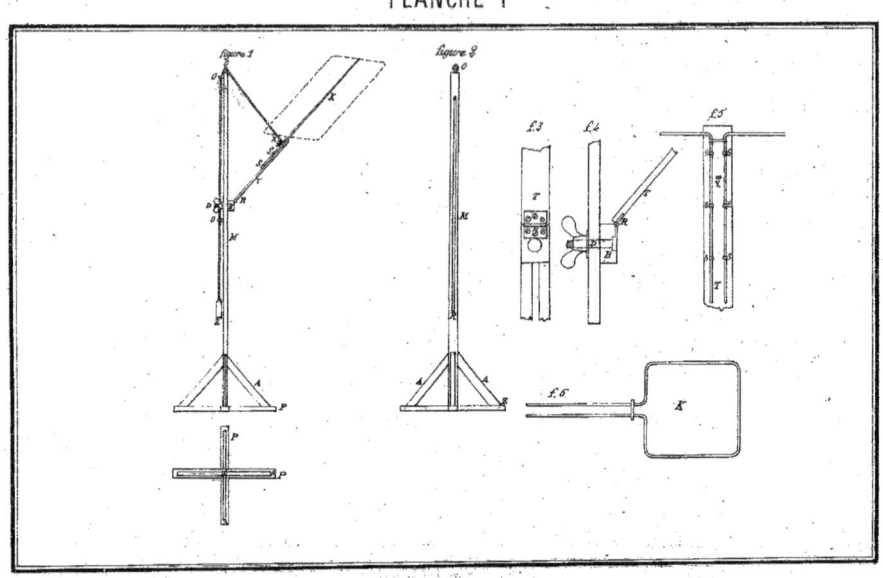

PLANCHE II

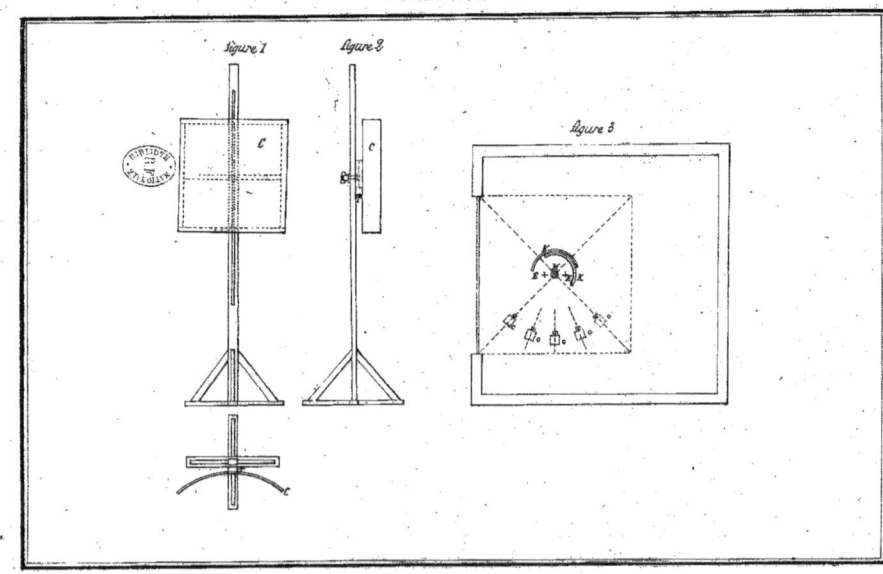

La figure 1 représente l'élévation de l'écran de tête au repos et en position.

L'écran K pivote autour de la charnière R (voir fig. 4) qui termine le manche T. B est un petit tasseau ou bloc de bois (hauteur 0^m07, largeur 0^m05, épaisseur 0^m03) traversé par un boulon D de 0^m01 de diamètre; ce boulon est à tête ronde noyée dans le bois.

Cet arrangement permet de faire tourner l'écran, de le faire monter ou descendre et de le fixer dans la rainure au point désiré; il est contrebalancé par le poids Z (voir fig. 1) suspendu à une corde passant à travers les pitons OOO fixés au montant M et allant s'adapter au manche T dans un autre piton X (voir fig. 1 et 5).

On comprend parfaitement qu'à l'aide de ce mécanisme l'écran peut être placé dans toutes les positions et à tous les angles désirés.

Description et construction du réflecteur concave.

La figure n° 1, planche II, représente l'élévation et le plan du réflecteur concave.

La figure n° 2 représente le profil de l'élévation de ce même réflecteur.

Le réflecteur concave est formé d'un châssis concave en

bois C dont la hauteur est de 0^m65 ; l'arc formé par la courbe de ce châssis a une longueur de 0^m75, la corde de cet arc est de 0^m62, l'épaisseur du châssis est de 0^m045.

Ce réflecteur glisse dans une rainure pratiquée dans le montant ; le bloc ou tasseau T (voir fig. 2) est traversé par un boulon à écrou qui permet de le faire monter, descendre, et de le placer dans la position désirée.

Tous les autres détails de construction sont complétement identiques à ceux indiqués pour l'écran de tête. Sur le châssis C est tendue une étoffe rose ou jaune-pâle.

CHAPITRE IV

Système d'éclairage appliqué aux portraits photographiques à l'aide d'un écran de tête mobile et coloré.

En discutant avec certains photographes de la manière d'éclairer un modèle dans un atelier, je me suis aperçu qu'un petit nombre d'entre eux seulement, les plus intelligents et les plus expérimentés, connaissait l'usage et la manœuvre d'un écran destiné à modifier *légèrement* la lumière. La grande majorité des autres n'avait jamais mis en pratique aucun appareil du même genre, devant avoir la même destination.

Les remarques que je vais faire ici peuvent donc être regardées comme de véritables révélations pour la plupart des photographes ; quant à ceux qui sont familiarisés avec ce sujet, ils y reconnaîtront des faits en rapport avec leurs expériences journalières.

Je ne crains pas d'affirmer que les résultats de mes expériences dans l'usage d'un écran de tête pour l'éclairage des portraits photographiques peuvent être définiti-

vement fixés. Mes essais ont été si nombreux et si étendus que ma conviction aujourd'hui est parfaitement définie.

L'écran de tête mobile, dont j'ai donné la description dans le chapitre précédent, est le moyen le plus ingénieux qui ait été trouvé jusqu'à présent pour l'éclairage des modèles dans un atelier photographique. Cet écran est destiné à *contrôler* et à *régulariser* la lumière sur la figure, c'est pour cela qu'il est appelé *écran de tête*.

Son effet étant de rapprocher la lumière du poseur, il est employé plus efficacement dans les ateliers hauts que dans les ateliers bas, cependant il est toujours utile et produit dans n'importe quel atelier des effets d'ombre et de lumière qu'on obtiendrait très-difficilement sans lui. Tous les arrangements de rideaux, tous les appareils qu'on pourrait inventer ne valent pas cet écran.

L'écran de tête en position brise les rayons directs de la lumière du haut qui tombent sur le poseur. Sans cet écran la masse de lumière directe qui vient frapper la figure produit de fortes lumières et des ombres profondes. Quoique ces ombres soient obligées sous les sourcils, le nez, le menton, etc., etc., elles paraissent lourdes et désagréables ; l'expression qui en résulte est mauvaise et elle est encore aggravée par le malaise du poseur soumis à cette éblouissante illumination. Si l'on ne remédie à cet inconvénient que par des rideaux, on se prive en même temps d'une si grande quantité de lumière, que cela pro-

longe considérablement le temps de la pose, et je ne vous apprendrai rien en vous disant que plus le temps de la pose est court, plus nous avons de chance de réussite à tous les points de vue. Avec l'écran de tête les rayons directs de la lumière sont arrêtés dans leur cours et forcés de prendre une nouvelle direction en divergeant dans tous les sens sur le poseur. La lumière entoure la tête, illumine les enfoncements de la figure, répand une teinte harmonieuse et fondue sur tout le modèle et rend généralement inutile l'emploi du réflecteur du côté de l'ombre. Les effets produits par l'écran de tête sont très-variés et sont vite suggérés à l'esprit du photographe, par le genre de figure qu'il a devant les yeux.

L'écran de tête peut être fait avec du calicot blanc ou bleu, très-fin ; le blanc adoucit la lumière mais ne la contrôle pas, il est employé surtout quand il s'agit d'adoucir la lumière pour les portraits en pied.

Au lieu d'un écran transparent ordinaire (blanc ou bleu), si nous employons un écran formé d'une étoffe semi-opaque, d'une couleur non actinique, comme le rouge-pâle, le rose, l'orangé-pâle, l'effet de l'écran de tête diminue la retouche nécessaire du négatif, puisque le modèle est éclairé *par une seule couleur*. On pourrait supposer avant de faire ces expériences que le temps de la pose est prolongé de beaucoup, il n'en est rien. L'effet adoucissant est aussi visible qu'avec un écran blanc transparent, mais on

est obligé de l'éloigner davantage du poseur, hors de la vue de la chambre noire.

Cette particularité indique les caractères distinctifs et opposés qui existent entre les écrans transparents et les écrans opaques ou semi-opaques. Avec les premiers l'adoucissement de la lumière se produit même jusqu'à l'insipidité en les plaçant très-rapprochés du sujet. Avec les seconds les ombres sont très-fortes s'ils sont placés très-près du sujet, il faut alors les éloigner pour adoucir les effets.

L'écran opaque ou semi-opaque diffère encore de l'écran transparent en ce que l'angle sous lequel on le place et la position qu'il affecte ont un effet marqué sur l'éclairage particulier du poseur. Il faut donc, de toute nécessité, que cet écran soit placé de façon à ne produire que l'effet désiré. Trouver sa propre position et la distance convenable est une affaire d'expérience.

Tout ceci prouve catégoriquement que l'agglomération ordinaire de rideaux, de volets à charnières, de châssis à coulisses et autres engins destinés à amoindrir la lumière du haut dans les ateliers photographiques doivent être complétement abandonnés en ce qui concerne l'éclairage du poseur. Cela économise d'abord le précieux temps nécessaire pour les ajuster et les manœuvrer, et, de plus, l'écran de tête n'obstruant la lumière que sur un petit espace, le temps de la pose est considérablement diminué.

Conclusion.

Le contrôle de la lumière est bien plus complet, bien plus facile à obtenir au moyen d'un écran que de toute autre manière.

Cela ne veut pas dire que l'effet obtenu soit toujours satisfaisant, mais là, comme partout, le remède est à côté du mal.

Il peut arriver parfois que l'effet de l'écran opaque ou semi-opaque ne se produit que sur le côté de la figure qui est le plus rapproché de la lumière laissant dans un contraste pitoyable le côté ombré de la face; il faut alors améliorer le côté de l'ombre au moyen d'un réflecteur; malheureusement l'emploi d'un réflecteur blanc est presque toujours suivi d'une tache blanche qui se trouve dans l'œil de ce côté là. Si on le remplace par un réflecteur coloré, le côté ombré de la figure sera sensiblement amélioré en ce qui regarde la retouche du négatif, mais ce même côté restera trop noir pour donner un contraste agréable ou une gradation satisfaisante; on y remédie en creusant la surface du réflecteur qui est tournée vers le poseur. La lumière alors est concentrée à un tel degré qu'elle paraît annuler l'éclairage primitif; il faut encore corriger l'excès de lumière reflétée en éloignant le réflecteur, et si

ce réflecteur concave est placé de manière à éclairer la partie de la figure sous et derrière l'œil, ainsi que les parties foncées des cheveux et du cou, la tache de l'œil disparaît. L'effet produit sera toujours moindre sur l'épreuve terminée qu'il ne le semble à l'œil de l'artiste parce que la lumière est colorée et non actinique et que la réflection colorée d'une surface concave dans les yeux est tellement insignifiante qu'elle est sans effet au point de vue pratique.

Si ce réflecteur concave n'est ni soutenu, ni manié par la main, il doit être attaché à un pied et fixé de manière à pouvoir se placer facilement dans toutes les positions (voir planche II, fig. 1 et 2). *Cela est d'autant plus important qu'une parfaite exactitude de la position obligée est aussi essentielle pour le réflecteur que pour l'écran lui-même.*

Je suis presque certain qu'à première vue il y aura divergence d'opinions au sujet de mes affirmations, relativement aux effets des écrans transparents, opaques ou semi-opaques colorés, mais vos expériences viendront confirmer mes avis. Examinez avec soin les différents résultats obtenus par vos expériences, vous me donnerez raison, j'en suis certain dès à présent.

Ayez donc pour vos études une série de cadres en fil de fer recouverts de différentes étoffes opaques ou semi-opaques colorées en rose, rose-pâle, jaune, jaune-pâle, orangé-pâle, etc.

La construction particulière de l'appareil qui permet de changer de suite et à volonté la nature de l'écran facilitera vos expériences (voir planche I, fig. 5).

Lorsque la lumière est très-forte, je recommande l'usage d'un écran opaque presque noir, surtout pour les portraits en buste généralement posés assis; on le placera de manière à faire correspondre l'inclinaison de l'écran avec l'inclinaison du toit de l'atelier vitré d'où émane la lumière du haut; pour les portraits debout on pourra faire l'inverse.

La position de l'écran de tête est, du reste, complétement laissée au goût, à l'intelligence et à l'initiative de l'artiste.

CHAPITRE V

Application mécanique de l'écran de tête pour régulariser et contrôler la lumière sur le modèle dans un atelier.

Je vais, dans ce chapitre, donner une manière régulière, précise et pratique, d'éclairer artistiquement un modèle. Après l'avoir lu tout le monde en sera capable, avec un peu de jugement, d'étude et d'observation.

Je suppose que nous travaillons dans un atelier où nous disposons d'une lumière de côté et de haut.

En premier lieu, si le soleil entre dans l'atelier, adoptez un moyen pour le repousser entièrement parce que tout rayon de soleil pénétrant dans l'atelier et frappant le plancher ou les murs produira de mauvaises réflections et rendra inutile ce qu'on tenterait de faire pour éclairer un modèle. Des cadres étroits recouverts de papier dioptrique, tournant sur pivots et placés aussi près que possible du verre feront très-bien cet office en ce sens qu'ils obstruent fort peu de lumière. Quel que soit, au reste, l'arrangement préféré, il sera toujours très-bon dès l'instant qu'il garantira du soleil.

Il est convenu que le sujet à éclairer est une figure humaine et que nous voulons faire un buste.

Amenez le modèle sous la lumière, presque au centre de l'atelier, *placez-le* à 1 m. 25 c. ou 1 m. 50 environ *de la lumière de côté et tournez sa tête jusqu'à ce que le nez pointe dans une direction parallèle à cette lumière. Placez votre chambre noire vers la lumière de côté, de manière à obtenir une vue désirée de la face et placez votre fond qui doit être mobile dans la direction opposée, comme il convient. Dans cette situation nous travaillons diagonalement en travers de l'atelier (voir planche II, fig. 3, M poseur, K le fond, C chambre noire, E écran de tête). Mettez votre écran de tête en position, à 0 m. 90 c. environ au-dessus de la tête du poseur, en ayant soin de ne pas enlever trop de lumière du haut. C'est avec l'écran que vous contrôlez votre lumière.*

Vous observerez qu'il y a maintenant une lumière diffuse sur toute la face mais que la lumière domine un peu du côté de la figure qui est le plus rapproché de la lumière de côté. Ouvrez maintenant une petite échappée de lumière de côté, bien en face du poseur. Cela vous donnera un peu de lumière directe qui viendra éclairer les parties saillantes de la tête.

Si les yeux sont enfoncés et qu'il paraisse y avoir trop d'ombre sous les sourcils, baissez un peu l'écran; cette manœuvre éclairera les cavités mais elle rendra la figure plate

en proportion. Alors faites mouvoir un peu votre écran au-dessus de la tête vers le côté ombré de la face, cela augmentera la lumière directe du haut et rendra la figure hardie et vigoureuse avec les yeux bien éclairés. Le côté ombré de la face tout en restant plus sombre que l'autre sera doux, transparent et plein de détails.

La chose la plus importante à observer c'est que les reflets des yeux soient les mêmes dans chaque œil. Ces points lumineux, qui doivent toujours y être, ont leur place sur la partie haute de l'œil du côté le plus rapproché de la lumière de côté et non au centre. Si ce reflet apparaît dans un œil seulement c'est que la figure est trop éloignée de la lumière de côté. Pour éviter cela, faites mouvoir votre chambre noire et tournez la figure vers la lumière de côté jusqu'à ce que ces points lumineux apparaissent dans les deux yeux ; alors vous pouvez être certain que la tête de votre poseur est bien et artistiquement éclairée. Le contraste est rendu plus ou moins fort en se servant plus ou moins de la lumière de côté.

En employant cette méthode avec intelligence, vous obtiendrez l'éclairage classique du nez, c'est-à-dire une forte ligne de lumière sur l'arc du nez et une haute lumière à son extrémité; les yeux seront bien éclairés et le reste parfait à tous égards.

Ce que je viens de dire est ma règle absolue, unique, et elle ne m'a jamais trompé.

Pour éclairer le poseur à la Rembrandt, ne changez pas la position de la figure, mais faites mouvoir votre chambre noire en l'éloignant de la lumière de côté pour obtenir une vue de l'autre joue. Avec de légères modifications peut-être ce même éclairage sera parfait (voir planche II, fig. 3).

Comme je l'ai dit au début, je donne ici un moyen purement mécanique et toutes les figures indistinctement ne sauraient être traitées de la même manière, mais je sais qu'en suivant ponctuellement mes indications, le photographe sera vite amené de lui-même à en modifier les détails selon les exigences de l'imprévu. Il ne pourra, du reste, arriver à faire utilement ces modifications que par un travail sérieux, de l'habitude et l'expérience de tous les jours.

CHAPITRE VI

Effets dits à la Rembrandt. Le fond semi-circulaire.

Je crois utile de consacrer un chapitre au genre de portraits connu sous ce nom.

La beauté des effets dits à la Rembrandt leur donne le droit d'exiger de nous une attention particulière, et ils offrent une étude excessivement intéressante pour un esprit soucieux de ses productions. Mais autant ces effets sont saisissants et splendides quand ils sont exécutés avec talent, autant ils deviennent grotesques entre des mains ignorantes. Il faut une grande habileté et de grands soins pour produire des effets justes, et bien souvent, il faut le dire, les résultats obtenus nous montrent les ombres et les lumières les plus invraisemblables qui aient jamais été projetées sur une figure humaine.

Le photographe qui s'adonnera à ce genre de travail montrera s'il est véritablement artiste, en produisant des effets d'ombre et de lumière plus hardis et plus variés que ceux que l'on remarque, en général, dans les portraits ordinaires.

Un point particulier à observer c'est de placer le poseur où tombe la lumière ou bien de faire tomber la lumière où se trouve placé le poseur, en d'autres termes, placer le poseur *au centre de la lumière, sous la lumière, c'est-à-dire au point où elle est le plus concentrée* (voir planche 2, fig. 3). Cette position admet de la lumière tout autour du poseur, donne de la hardiesse et du relief, avec toutes les gradations de lumière et d'ombre tant admirées dans ce genre de travail.

J'ai vu certains photographes travailler pour produire des effets à la Rembrandt, d'une façon qui pourrait faire penser que le poseur avait été placé aussi loin que possible de la lumière.

Les portraits obtenus dans de semblables conditions sont d'une monotonie complète, ils manquent de détails, de vie et d'éclat. C'est généralement le résultat d'une lumière qui ne vient que d'un côté. La partie de l'ombre ne reçoit aucune lumière excepté celle qui est projetée par un réflecteur blanc qui, le cas échéant, ne produit qu'une lumière fausse et qu'on doit employer le plus rarement possible.

Je me propose de démontrer comment le poseur doit être éclairé dans ce genre d'épreuves, en évitant l'emploi du réflecteur. En plaçant l'écran de tête au-dessus de la tête du modèle et du côté d'où vient la lumière, le côté de l'ombre peut être éclairé à un degré quelconque avec une

lumière naturelle et le côté de la lumière réglementé à souhait. Je dis *une lumière naturelle* parce que les effets sont produits où ils doivent l'être et qu'un modelé parfait est donné à la figure.

Un réflecteur produit une lumière fausse parce qu'il éclaire où il faut de l'ombre et donne une surface plate aux endroits où il faut du relief.

Avant de me servir de l'écran de tête, rien ne m'a donné autant de peine que d'obtenir le côté de l'ombre suffisamment éclairé tout en conservant la forme.

Supposons, par exemple, une dame posant avec une figure jolie et bien arrondie. Avec la méthode ordinaire d'éclairer le côté de l'ombre à l'aide d'un réflecteur blanc, la ligne de la figure depuis l'oreille jusqu'au menton sera perdue, et depuis le cou jusqu'aux cheveux vous n'obtiendrez qu'une surface plate.

En supprimant le réflecteur, en adoucissant la lumière du haut et de côté à l'aide de l'écran de tête, le modèle est, en partie, préservé de ces deux lumières, un mélange plus intime et plus harmonieux se produit et toute la lumière fausse, provoquée dans les yeux par le réflecteur, est évitée. La lumière du haut doit être employée avec parcimonie de manière à ne pas donner trop d'illumination aux endroits où les teintes moyennes sont demandées En employant l'écran de tête, un éclairage très-modéré de l'ombre est nécessaire.

Un très-joli effet d'ombre peut être produit en plaçant le poseur comme dans la lumière ordinaire, seulement en tournant la figure vers la lumière au lieu de l'en détourner.

Ceci est à recommander pour certains poseurs aux traits osseux et aux sourcils très-prononcés.

De tout ceci il résulte que l'écran de tête est particulièrement précieux pour les effets dits à la Rembrandt et que par son emploi judicieux les résultats les plus exquis peuvent être produits.

L'écran de tête peut être placé du côté du poseur qui est le plus rapproché de la lumière et l'on change sa position jusqu'à ce que l'effet désiré se produise. En l'employant de cette manière on peut changer la direction de la lumière sans déplacer le modèle et nous obtenons ces touches brillantes de lumière qui semblent presque venir de derrière le poseur en laissant une lumière plus claire sur la figure, tandis que la joue qui est dans l'ombre est légèrement illuminée.

Le fond semi-circulaire, son emploi.

L'expérience et l'étude démontrent que le fond est de la plus grande importance pour les photographes portraitistes.

Il y a quelques années les photographes étaient enchantés d'avoir un fond uni et plat ; s'il avait été plus foncé d'un côté que de l'autre c'eût été considéré comme une faute, et si une épreuve avec un fond gradué comme on les fait si communément aujourd'hui, eût été produite, neuf photographes sur dix l'auraient déclarée mauvaise et le dernier l'aurait considérée avec doute, hésitant à confesser le plaisir qu'il eût éprouvé en la regardant.

Lorsque les photographes sont familiarisés avec les valeurs de l'ombre et de la lumière, ils savent parfaitement que rien n'est aussi préjudiciable à la sensation de l'espace et du relief comme un fond uni et d'une teinte uniforme, et que rien, au contraire, ne tend à faire valoir la tête comme un fond gradué du clair au sombre.

Pour les portraits en buste ou mi-corps, quel que soit leur genre, le fond semi-circulaire d'Adam Salomon est le meilleur qu'on puisse employer. On peut le mouvoir facilement, il est toujours prêt avec la gradation convenable pour donner du relief et de la beauté au portrait ; il évite la peine d'arranger des paravents et de dépenser un temps précieux pour obtenir l'effet juste.

C'est un appareil admirablement approprié au travail pour lequel il est destiné ; il met le photographe à même d'obtenir sans effort ni confusion des effets artistiques ; les résultats témoignent du reste de la justesse des moyens employés pour les produire ; son usage est maintenant si

répandu que nous croyons inutile d'en donner ici les détails de construction.

En effet, ce fond une fois mis en place, vous voyez que le côté le plus éloigné de la lumière est éclairé et que le côté le plus rapproché de cette lumière reste dans une ombre comparative.

En le tournant tout à fait en face de la lumière, vous obtiendrez un fond plus ou moins clair.

En le tournant contre la lumière, vous obtiendrez un fond plus ou moins noir.

Mais l'effet de la lumière sur le modèle sera tout à fait contraire, c'est-à-dire que le côté le plus rapproché de la lumière sera plus éclairé, mais admirablement adouci par la partie sombre du fond, tandis que le côté sombre du modèle se relèvera sur le côté clair du fond.

Quelle que soit la direction de la lumière qui frappe votre modèle, le fond s'attribuera immédiatement un effet d'ombre et de lumière parfaitement exact et la sensation du relief sera augmentée.

Les effets du fond peuvent être aussi variés et modifiés en ouvrant ou en fermant les deux rideaux qui se trouvent placés à la partie supérieure. A l'aide de ces derniers, la monotonie et la répétition d'effets identiques sont évités, et tous les genres d'effets, du plus léger au plus profond, peuvent être facilement obtenus.

Ces fonds tout à fait noirs, dans lesquels la figure res-

sort seulement et où le reste du corps est presque invisible (surtout si le modèle a des vêtements foncés), devraient être abandonnés par tous les photographes ayant quelque goût artistique.

CHAPITRE VII

Les yeux. Le point de vision.

Les yeux sont le trait le plus important de la figure : ils expriment la vie, la joie, la bonté; enfin tout ce qui rend la tête humaine attrayante et pleine de charmes. Ils peuvent aussi exprimer des sentiments opposés, ils peuvent même devenir répulsifs ; aussi les a-t-on appelés « les fenêtres de l'âme. »

Ce sont les yeux que nous regardons toujours quand nous voulons deviner la pensée d'autrui. Ce sont eux surtout que l'artiste regarde quand il veut juger des qualités de son modèle et choisir le genre d'éclairage et la pose qu'il doit lui donner.

Une des règles fondamentales du système d'éclairage qui fait l'objet de cet ouvrage, est de reporter à l'œil la régularisation de la lumière, puisque nous calculons la position du poseur et la lumière jusqu'à ce que les points lumineux apparaissent égaux dans les deux yeux.

Cette loi est excellente, on peut la suivre avec toute confiance.

Beaucoup de photographes ne s'en occupent pas, l'étude

générale des autres traits de la figure attire toute leur attention.

Cependant la beauté de l'épreuve dépend complétement de la clarté, de la profondeur, de l'expression des yeux ; on ne saurait donc attacher trop d'importance à leur étude.

Les yeux noirs ou foncés sont souvent privés de leur brillant ou de leur vie par la réflection des objets qui les entourent. Ces réflections viennent quelquefois du tapis ou des rideaux, ou bien encore des murs de l'atelier ; elles sont souvent fort gênantes et la meilleure manière de les éviter, c'est d'examiner les teintes permanentes qui entourent le poseur et qui produisent ces malencontreux effets.

Les rideaux bleus, les murs de l'atelier peints ou tapissés en bleu sont la cause de nombreux défauts de ce genre, d'autant plus que la réflection du bleu dans l'œil ne se voit pas de suite et devient blanche en photographie.

La grande difficulté qu'on a pour photographier les yeux bleus vient de là, car toutes ces réflections n'y sont pas aussi facilement vues que dans les yeux noirs. Les yeux bleus ont été si mal rendus de tout temps que le public en est arrivé à être persuadé que la photographie ne pouvait les rendre que mal.

L'introduction dans les ateliers d'objets dont les cou-

leurs n'ont pas de reflets actiniques a prouvé surabondamment, en excluant toutes les réflections bleues ou blanches, que les yeux bleus peuvent être reproduits par la photographie tout aussi bien que les yeux noirs.

Le photographe observateur, en admettant même qu'il ne comprenne ni la construction, ni l'anatomie de l'œil, apprendra vite à juger, par sa forme extérieure, l'endroit où il faut placer le point de vision pour chaque poseur.

Les personnes myopes ont généralement les yeux ronds et pleins comme une lentille à court foyer ; les personnes presbytes ont l'œil plus plat.

Consultez toujours la commodité de votre poseur, cela lui prouvera que vous êtes soucieux de toutes les conditions qui font le succès et que vous ne négligez aucune chance qui puisse influer sur le résultat souhaité.

Les poseurs sont généralement convaincus d'avance qu'ils doivent fixer leurs yeux sur un point déterminé, sans jamais battre les paupières, voilà la principale cause de la non réussite des yeux, et franchement cela n'a rien d'étonnant.

Lorsque, pendant la pose, vous donnez un objet à regarder au poseur, cet objet ne doit pas avoir moins de huit centimètres de diamètre. Une carte-album est une bonne grandeur, le poseur aura la facilité de l'examiner entièrement. Laissez battre les paupières naturellement,

vous vous assurerez de cette façon une belle et franche expression de l'œil.

Sur un pied en tous points semblable à celui du réflecteur concave, à la place du châssis, placez une carte-album. Cet appareil est un excellent point de vision, car son mécanisme vous permettra de monter, de descendre l'épreuve à volonté et de l'arrêter au point que vous jugerez convenable pour fixer les yeux du poseur.

CHAPITRE VIII

Quelques conseils et quelques vérités.

Je réclame toute votre attention pour quelques lignes encore.

Le titre de ce dernier chapitre vous promet des conseils et des vérités. Si les uns sont quelquefois bons à donner, les autres, vous le savez, ne sont pas toujours bonnes à dire ; mais comme elles ne s'adressent qu'aux clients, vous les recevrez bien, j'en suis sûr.

A vous, mes chers collègues, photographes par goût ou par nécessité, je répèterai ce que j'ai dit dans le cours de cet ouvrage : travaillez, étudiez. L'étude, encore l'étude, toujours l'étude, c'est le seul moyen de sortir de l'ornière commune.

Vous croyez avoir tout fait quand vous avez braqué l'objectif sur le poseur et collodionné votre glace, c'est si commode ! le reste est l'affaire du soleil et de vos produits chimiques.

Que penseriez-vous d'un marin qui s'embarquerait sans boussole ? ou d'un homme qui voudrait peindre avant de

savoir mélanger ses couleurs? Votre palette à vous, c'est la lumière ; elle doit vous obéir comme un instrument docile obéit au doigt qui le presse, seulement, il faut savoir en jouer.

Sacrifiez quelques minutes par jour pour étudier sérieusement avec un modèle de votre choix, éclairez-le de cent manières différentes, vous trouverez, si laid qu'il soit, un moyen de l'idéaliser, à l'aide d'ombres et de lumières habilement ménagées. Dans ce monde où la beauté ne court pas les rues c'est un talent fort apprécié. Par malheur les clients manquent généralement de patience, ils se croient *bien* sous toutes les lumières et à tous les points de vue ; je vous laisse à penser ce qu'ils répondraient au consciencieux mais impertinent photographe qui leur demanderait la permission d'étudier leur physionomie à loisir ! Il a été dit quelque part : « Le plus terrible ennemi du photographe est la vanité humaine. » Voilà une vérité d'autant plus vraie que la brutalité de l'objectif dépasse malheureusement celle du plus fidèle miroir. Malgré cela, ayez confiance dans votre art, le remède est à côté du mal et ce victorieux remède est encore l'éclairage.

Habituez vos yeux *à voir sans le secours de l'instrument* ce que produira tel effet de lumière sur un modèle donné. L'attitude de certains de mes confrères pendant leurs visites dans mon atelier m'amène à dire cela sérieusement. Ils se tenaient toujours à mes côtés, ayant une vue par-

faite du poseur, et attendaient que l'image fut mise au foyer dans la chambre noire pour se rendre compte de l'effet produit par l'éclairage sur le modèle sans penser à regarder le modèle lui-même Il leur manquait, il leur manque encore, l'éducation de la lumière, cette condition essentielle de l'art en photographie, éducation sans laquelle vous ne serez jamais que de *serviles copistes*, bons tout au plus à faire d'inévitables et brutales ressemblances, de par la grâce de votre instrument.

Il ne faut pas négliger pour cela la manière de construire et d'organiser les ateliers, la connaissance de vos instruments d'optique, les formules, etc., etc..., toutes choses secondaires, mais d'une utilité absolue et dont le précieux concours doit assurer la réussite de votre œuvre.

Je connais une manière facile et charmante de travailler sans fatigue, sans dérangement, sans autre peine que celle de profiter des leçons que le hasard nous donne à chaque instant : c'est l'observation constante des effets de la lumière, de quelque façon qu'ils se présentent et partout où vous vous trouvez, une sorte de monomanie n'affectant que les yeux, enfin, ce que je nommerais volontiers l'étude à l'état latent. Dans cette disposition d'esprit on peut crier vingt fois par jour le fameux « *Eurêka !* » parce que vingt fois par jour, un ami qui vous parle accoudé près de la fenêtre, votre femme qui passe le soir une lampe ou un bougeoir à la main, un rayon de soleil se jouant dans

les rideaux du bébé endormi, tout enfin, pour l'œil prévenu, devient le point de départ d'expériences souvent heureuses, toujours utiles et intéressantes. Il ne s'agit plus que de chercher à reproduire dans votre atelier les effets qui vous frappent. Le succès immédiat, s'il a lieu, ne doit pas plus arrêter votre essor que les échecs ne doivent vous décourager; mettez à exécution les principes que je vous ai donnés, dans votre pratique de tous les jours, c'est, vous le comprenez, de la plus grande importance. Surtout ne vous bornez jamais au rôle d'imitateur, vous pourriez être égaré par une réputation mal acquise et vous vous exposeriez à copier des fautes. Faites-vous un genre qui vous soit propre, il y en a autant qu'il y a d'individualités, et si l'initiative personnelle vous fait totalement défaut, prenez alors pour type un de ces rares maîtres et artistes en photographie dont les épreuves ne trompent pas.

Enfin et pour clore cet interminable chapitre, n'admettez jamais de demi-travail; ayez pour premier soin de vous plaire à vous-même; contentez vos goûts artistiques, ne faites pas au public ignorant qui veut poser à sa manière et non à la vôtre, l'ombre d'une concession dont votre œuvre souffrirait. Prouvez, par la courtoisie de vos manières, qu'on peut être *gentleman* quoique photographe, mais prouvez aussi que votre politesse n'a d'égale que votre fermeté,

Ayez foi en vous-même; le vrai talent trouve toujours sa place et l'opinion des gens intelligents entraîne tôt ou tard celle des imbéciles. Mais, que vous soyiez apprécié ou non, de grâce! pour rien au monde, par dignité pour vous-même, par respect pour votre art, ne produisez jamais, en vue d'une misérable question de bénéfice, de ces horribles images qui peuvent satisfaire certains idiots et qui chagrinent les gens sensés.

TABLE DES MATIÈRES

Pages

Préface... 5

Chapitre I^{er}

Considérations générales sur la lumière.................... 7

Chapitre II

Éclairage du modèle dans l'atelier. — Généralités et principes... 11

Chapitre III

L'écran de tête, sa description, sa construction. — Le réflecteur concave, sa description, sa construction........ 19

Chapitre IV

Système d'éclairage appliqué aux portraits photographiques à l'aide d'un écran de tête mobile et coloré....... 25

Chapitre V

Application mécanique de l'écran de tête pour régulariser et contrôler la lumière sur le modèle dans un atelier.... 33

Chapitre VI

Effets dits à la Rembrandt. — Le fond semi-circulaire... 37

Chapitre VII

Pages

Les yeux. — Le point de vision.......................... 45

Chapitre VIII

Quelques conseils et quelques vérités................... 49

Alger. — Imprimerie Juillet Saint Lager.